U0127181

湖山艺丛

非翁画语录

陆抑非 著

浙江人民美术出版社

目 录

文章

从獭祭而成到信手拈来

何谓"獭祭"？水獭捕鱼，依次陈列而食，如祭祀祖先，称"獭祭鱼"（载《礼记》）。李商隐排列古书，慎重推敲成文，后人即以集素材而成的作品，谓之"獭祭"。

我现在要说的是我个人学画的经验。在学习工笔花鸟画阶段，从临摹到写生，收集了许多素材，包括双勾粉本、白描、工笔淡彩、工笔重彩、写生资料等。当时在上海的主顾，主要是一些商人，他们喜爱的是工笔花鸟草虫，要求所谓"三多"：画得多，题句多，图章多。商人要画就像买小菜一样，要多多益善，满满一篮，画了鸟再要加只虫，他们才会满意。穷画家碰到这样的主顾，为了生活，只得迁就他们。解放前根本谈不上什么发挥个性。作为文人雅士的写意画呢，寥寥几笔，只配送

人，而且只配送文人，偶尔出现在国家办的大型展览会中。拿这种画来卖，是要饿肚子的。

历来穷画家，浙江人称之为"丹青师傅"，也有人、山、花三行，相传是"吃饭面孔"（即喜神），"饿煞山水"、"应酬花卉"。只有画人物中的"面孔"，可以靠此吃饭。拜师学艺，首先是学会画喜神。在旧时代，家里死了人，不论贫富贵贱，都要请丹青师傅画一个遗像来纪念。画像是丧葬项目中不可或缺的一个行当，所以也可以说是三百六十行里的一行；尽管给一般文人士大夫瞧不起，但是穷画家有饭吃，确是一个事实；有工作可干，可以解决生活问题。清代名家如罗两峰、任伯年、萧山三任，连齐白石在内，都曾依靠画喜神来过生活。拜师父的时候，要帮助师父画喜神的衣服冠带、地毯等刻板的背景。满师后自己收了徒弟，也如法炮制。学徒是"帮三年，学三年"，和别的行业一样。丹青师傅的生活来源，就是依靠画喜神吃饭的。有空余的时候，也偶尔画些写意花鸟画送送人，这种写意画称之为"散作"，意思是闲散的作品。对画人来说，暇时散散心来陶冶性情，要"等米下锅"是不行的。穷画家一旦成名之后，才

能够依靠"散作"卖画过活。任伯年、任渭长、任阜长、任立凡都属于丹青师傅之流。齐白石早年也画过神像。罗两峰是否画过神像，在《随园尺牍》中也说明他为袁子才画过"行乐图"的。

到了"五四"之后，艺术学院、美术专科学校相继兴起，中国画的出路问题也起了一个大变化。图画、手工、音乐等行都有教师可当，学国画的穷画家也能在美术学校或其他大专学校，即惟初高中的学科中，也可以在选科中担任教师。穷画家的地位，从丹青师傅渐渐转变为艺术老师。生活是清苦一些，但是进修时间多了。艺术活动也有了一些保障。

在抗战期间，江南一带，收藏家的书画大批流入上海，我有机会见到了许多古画真迹，做了不少临摹和研究工作。同时，要画工笔花鸟画，必须对景写生，这就使我不断积累写生资料。因此，我年轻时每逢作画，桌子上总是摊满着画稿和素材。没有这些素材，没有这些生活的积累，我是画不出什么东西来的。这可以说我早年作画也是"獭祭而成"的。

我学古画是从明清入手的。在拜师访友的过程

中，我重点学习了周之冕、陈洪绶、林良、吕纪、新罗、南田等人的表现方法。明人的画既重规矩法度，又讲究韵味，格调很高。周之冕创勾花点叶是一种比较典型的兼工带写的表现方法。老莲擅长工笔，但并非一工到底，线条变化极有韵致，是一种写意的勾线方法，在同一画面中也穿插些点垛法，有浓厚的装饰情趣。林良、吕纪是一种粗笔双勾画法，偶作大幅。林良用笔更见雄健，很有气势。

清代华新罗、恽寿平、王忘庵等人的画，工写并重，既有工笔的工整艳丽，又有写意的潇洒遒劲，特别着重画面色彩的运用，艳而不俗，清而味隽。与大写意相较，虽不够简练，但极讲究笔墨的变化和韵味。新罗的画，遒劲而挺秀，章法空灵，造型严谨，他取法宋人，而又超脱宋人刻划的束缚；用没骨法写翎毛草虫，是他的创造，较周之冕又推进了一步，可以说他第一个解决了工写统一的矛盾关系，因此他的画给人以明丽秀润、生趣盎然的清新感觉。

以上明清诸家那种工中见写、粗细相间的表现风格，对于我从"獭祭而成"过渡到"信手拈来"有很大好处。

据我个人的体会，有了这些底子，再作进一步努力，工细可以上追两宋，写意可继元人水墨，乃至明代大写，诸如青藤、白阳、石涛、八大、扬州八怪，直到近代赵之谦、任伯年、吴昌硕、齐白石、潘天寿。他们的画可说是挥洒自如，信手拈来。不过在开始也经历过比较工细的阶段。徐渭的水墨葡萄可谓笔墨奔放了，他却在"青藤书屋"亲手栽种了葡萄，曾经仔细进行观察；石涛早期的画也十分精细；齐白石能画极工的草虫。并非像有些人想象的那样大写意画家一开始就是不拘绳墨、纵横涂抹的。

在从"獭祭而成"到"信手拈来"的过程中，特别要强调的一点是默写。在这一点上，任伯年的突出成就是不可磨灭的。清朝末年，上海是一个半封建半殖民地畸形发展的工商业都市，经济远比扬州繁荣，成为最主要的卖画地方。国画家云集上海，任伯年是海派的首创者，他应接不暇地画了三十余年，作画之多，无出其右。

人、山、花件件皆能，尤其是鸟兽虫鱼，画来极其灵活生动，无一不精。他在人物上，吸取了当年徐家汇法国神父的素描透视法，画喜神有突出创

新。他画花鸟走兽，就是善于运用观察默记的方法，他的熟练程度，几乎完全摆脱了古代所谓"九朽一罢"的陈法。

上海城隍庙在那时是一个十分热闹的场所，任伯年住在上海城里，每日去城隍庙鸟兽商店（当时上海连很小的动物园也没有），悉心观察那里的动物，默记在心，将之酝酿为腹稿后，便慢慢踱回家中。他先把作画的白纸挂在壁上，然后一榻横陈，在白纸上凝视良久，随即一跃而起，振笔挥毫，倏忽之间，心中默记的形象跃然纸上，其下笔有如风驰电掣，一气呵成，真是神假其手，令人叹为观止。

从双勾的能手，一跃而为大写意的神手，这是任伯年的一个突破，任伯年可说是一个花鸟画的革命家。他成功的关键在于扎实的传统基础，加之艺术家特有的细致观察、默记默写能力。

要达到"信手拈来"境地，书法的功力也是必不可缺的。工笔以线条为主，点虱以块面为主（其实这"面"也是点和线的扩大），这线与"面"的用笔方法虽有所不同，但笔墨功夫都有赖于书法。篆隶能使用笔厚重，行草（特别是明人大草）用笔极富变化，笔墨使转飞舞，一波三折，只有在对古

帖的反复临摹过程中，才能得此三昧。古人说："草书尤重筋节，若笔无转换，一直溜下，则筋节亡矣。虽气脉雅尚绵亘，然总须使前笔有结，后笔有起，明续暗断，斯非浪作。"就是讲用笔使转一波三折的道理。怀素《自叙帖》中"初疑轻烟淡古松，又似山开万仞峰"，"寒猿饮水撼枯藤，壮士拔山伸劲铁"，"笔下唯看激电流，字成只畏盘龙走"就是"书画同源"的形象体现。彻悟了行草书和写意画的关系，就能在笔墨上彻悟书画同源的关系。要知道，书法是画出来的好，而画却是写出来的妙。

"信手拈来"主要在气。石涛说："作书作画，无论老手后学，先以气胜得之者，精神灿烂，出之纸上。"《芥舟学画编》也谈道："昔人谓笔力能扛鼎，言其气之沉着也，凡下笔当以气为主，气到便是力到，下笔便若笔中有物。"这里讲的气，一是用笔，要气贯，力全，要着重"提""按"两字，切忌"堕""飘"；二是章法，贵在得势，气脉贯串，切忌拼凑散乱，悉心观摩古人的作品，我们可以从中得到启发。

今人学画花卉往往有两种偏向。一种是只从双

勾入手，双勾到底。斤斤于描绘形象色彩，起稿时间少，填色时间多，笔笔求实，刻意求工，结果求工伤韵，易入板滞。虽然也作写生，但未体察整体块面，拘于局部轮廓，不能顾到整幅画面的气机格局，画工笔尚能施展，要画写意，却是欲放不能，难免笔滞墨凝，气局狭窄。

另一种人轻视写生，置形象于不顾，一入手就是青藤八大，追求所谓"神韵"，往往笔墨狂涎，流于油滑。这些人想抄近路，少出力，一蹴而就。"信手拈来"，结果是信手涂鸦，一味粗野。正如郑板桥所说的那样："殊不知写意二字，误多少事，欺人瞒自己，再不求进，皆坐此病，必极工然后能写意，非不工遂能写意也。"这些人正是不明白这个道理，才吃了亏，结果还得重新补课。

上面两种情况都是将工笔和意笔截然对立起来了，认为工笔就是工笔，写意就是写意，一点混杂不得。方薰在《山静居论画》中讲得很清楚："世以画蔬果花草，随手点簇者，谓之写意，细笔钩染者，谓之写生，以为意乃随意为之，生乃象生肖物，不知古人写生，即写物之生意，初非两称之也，工细点簇，画法虽殊，物理一也。"弄懂了这

一点，我们知道工意实在是不能截然分开的。一幅好的工笔，远观如同意笔那样有气势，更不用说局部往往包含着写意的画法；同样，一幅好的意笔，笔简意赅耐人寻味，也有工笔的意趣法则在内。

所以我总认为，只画工笔或者只能大写，都流于片面，对从事艺术教育的人来说，就更嫌不足了。因此，从兼工带写入手，有意识地注意兼工带写与工笔和大写的相通之处。以书法为基本功，以写生为基础，学习传统技法，加强自己默记默写的能力，不断积累，不断深化，同时要又有深厚的文化修养，高尚的道德情操，以丰富我们的艺术性灵。这样必然会逐步到达"信手拈来"妙造自然的境界。

（徐家昌协助整理，载于《新美术》1983年第2期）

纪念盖老话"三通"

盖叫天先生的一百周年诞辰转眼要到了。我是他的老观众，也可以算个老戏迷。昆曲、评弹、京剧是我所喜爱的，缅怀这位杰出的艺术家，不禁想到戏曲艺术和书法、和绘画艺术之间相近和相通之处。

我前面说过，对戏曲，终究外行，但由于有感情，就不揣冒昧。盖叫天先生是我到杭州后第一个结交的戏曲界的朋友，转眼也近三十年了。三十年之间，终成莫逆，加上戏曲和书画之间虽无血缘关系，也可算是近邻。我们苏南人说"隔壁乡邻胜亲眷"，我就不知不觉推门而入，虽不敢登堂入室，但是从边门进来，说几句家常。

盖叫天先生的艺术，海内外迭有定评，我师吴湖帆先生和他是莫逆之交，他所提倡的"精、气、

神"，就是我们绘画界讲究的"气韵"。这"气韵"二字，和戏曲中的韵味，在某些方面有共同之处。

但是，无论"气韵"也好，"韵味"也好，都讲究内功。从蕴藉、含蓄中得生动、自然之趣味，用强烈、独特之手法，收深刻、鲜明之效果。盖叫天先生的"精、气、神"三字，也就是我们所追求的力度、气韵和神韵。

盖叫天先生的艺术修养甚高。我认为他深得艺术创造上"三通"之妙。

何谓"三通"？就是"纵通""横通"和"内通"。

盖叫天先生深得"纵通"（即传统）之功，"横通"（即姐妹艺术）之益和"内通"之道。

"纵通"——就是继承传统，讲究规范。中国绘画上的六法，近似戏曲中的程式规范。没有纵向的继承关系，就没有根底。无本之木，无源之水，如何能发展？所以，打基本功，讲究继承传统，这是起步之前的基本训练。这方面就不必说了。

"横通"——就是借鉴姐妹艺术以至多方面有利于自身艺术修养，以便进一步丰富创造的必要手

段。黄宾虹、齐白石之所以得心应手，就是在"纵通"的同时做到"横通"。近代的吴昌硕、任伯年、齐白石等，刘海粟、张大千、吴湖帆以至不少杰出的书画家，都是"横通"的专家。戏曲界也讲究"横通"的，如梅兰芳、周信芳、盖叫天、王传淞，评弹界的张鉴庭、蒋月泉、姚荫梅、杨振雄等，都是从多方借鉴中逐渐成为革新家的。现在更提倡"横向借鉴"，在能"纵通"的前提下讲"横通"，这是真正的艺术家。

光有"纵通"，不能"横通"的，成不了真正的艺术家。书画界光是临摹古人，即使可以乱真，也只是一个依样画葫芦的匠人，不是艺术创造者。戏曲界光是逼紧喉咙学像自己的先生，把优缺点一并学下来，使一个鲜灵活跳的真人变成一台录音机和录像机，把蛮好一副天然嗓子变成一盘磁带，一张唱片，这又何苦？艺术到此不能发展，只能后退。这就是横向不通，闭塞一隅。这样的画家和演员，虽然当时也被称为艺术家，但百年后，就会被人忘却。

我反对现在时髦的"横向借鉴唯一"的说法，因为这是在否定纵向继承的前提下提出的。

我赞成从创造的角度提出的横通。

"内通"——就是讲究内涵，艺术的多方面的涵养。要做好"纵通"和"横通"，必须首先有深邃的"内通"的功夫，多读书、多见闻、多体会、多比较、多实践、多反思，这六个"多"，换来真正的"内通"。肚里货色多，头脑格外灵巧，思路就敏捷，出手就不凡。

我国许多大艺术家，都能"内通"，因积学、饱学（主要是勤学）带来的"内通"，更易于"纵通"和"横通"，这是相辅相成的。

"内通"也是多思，更是善思。能从闹中取静，繁中求简。

"内通"的媒介，就靠六个方面，也就是佛教上讲的六根——眼、耳、鼻、舌、身、意。靠视觉、听觉、嗅觉、味觉、触觉和感觉。演员学戏，也需要从这六种觉察中来分辨高低、深浅、是非和正误。因此"内通"是第一位的，没有"内通"，无法"纵通"和"横通"，因为它关系到辨别力和分析力。

有"内通"本事的人，即使少掉一种或几种感官，照样能分辨。我们书画界有几位有名的瞎子，

如唐文治，眼睛瞎了照样书法潇洒自如。书画家沈尹默、余任天晚年几乎双目失明，因"内通"的缘故，仍能挥毫，并续有发展。戏曲界的周信芳和评弹界的张鉴庭，也是半瞎子，照样台上光彩照人。

有此"三通"，必出高手。潘天寿讲三百年出大画家，我以为，精于"三通"的，不须三百年便出高人。盖叫天之前有杨小楼，至今应还有佼佼者后来居上。

刘海粟大师也是深得"三通"之妙的。我早年曾在他创办的上海美专任教，从辈分上讲，应当对他执弟子礼，但是他延我当教席，并让夫人夏伊乔跟我学工笔花鸟，我也以"三通"来要求她。她居然也得之其中三昧。

我看了一些剧种的演出，觉得还有三个字可以归结。那就是"俏""韧""丑"三字。

看似三字并无联系，但从盖叫天的演出中，我深觉他非常恰当地掌握了这三个字。

俏——俏丽，这和花俏有根本区别。俏与巧是有密切关系的，能巧也必能俏。

裴艳玲演钟馗，就取一俏字；裘盛戎演窦尔墩，也得一俏字；关肃霜塑造的人物，皆在俏字

上；潘天寿的画，就给人俏的深刻印象。

我的老师吴湖帆很讲究俏字。可我作为他第二大弟子，也在努力争得这个俏字。

韧——就是鲁迅提倡的韧性，坚韧不拔，锲而不舍，是成功之本，这也不必细述。

丑——丑中求美，就是讲究质朴美。王传淞演的丑是美的；关良笔下丑的形象是美的；姚荫梅说书是丑中之美，他的"邋遢开篇"是美的，他的弟子蒋云仙传其衣钵说《啼笑姻缘》，也是美的。俞筱云说的《白蛇传》，照样也是从丑中见美的。绘画中的高其佩、徐渭、金农等人，也是丑中见美。

拉杂讲来，门外谈戏，不过管见而已。我说过，隔壁乡邻，乡谈而已。

（陆抑非口述，沈祖安整理，载于《戏文》1988年第4期）

札

记

笔墨技法中的辩证法则 (约 1960 年)

浓而不腻，匀而不平，工而不拘，

细而不弱，熟而不油，艳而不甜，

重而不滞，淡而不薄，挺而不硬，

粗而不犷，劲而不猛，多而不满，

活而不乱，松而不散，密而不实，

拙而不呆，轻而不飘，辣而不火，

少而不空。

学画偶感 （20 世纪 70 年代）

学画初师传统，再师造化，亦有先写生而后临摹者。往往写生虽好，而不能创作，或只能工笔，而不善点簇写意者，何以故？余曰：比如厨师烹调做各种菜，写生只不过是采办原料，诚然，无原料（各荤蔬菜），怎能从事烹调，但烹调无方，再好的原料也烧不出好菜来！

烹调法是有技术的，如艺术必须艺术加工一样。烹调法中最难的是炒菜，要火候、料子、速度、先后配合得井井有条，庶几能得到色香味俱佳。如绘画中的写意画——兼工带写和大写意，要形外求神，神气活现，非有千锤百炼之功，不能成为好画。

烹调法的清炖和红烧，只要懂得方法，火工到处就能火到猪头烂，学之较易。唯有生爆、清炒及

各种快速烧菜法为难事。此所以老师傅与青年厨师有区别焉。

烹调小技，往往如此，而况乎国画之有诗情气韵乎？

章法、墨与色、笔 (20 世纪 70 年代末 80 年代初)

1. 章法——矛盾的统一体

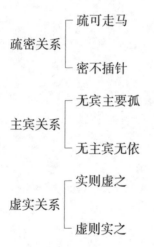

疏密关系 ┬ 疏可走马
 └ 密不插针

主宾关系 ┬ 无宾主要孤
 └ 无主宾无依

虚实关系 ┬ 实则虚之
 └ 虚则实之

布局　┌ 欲右则左之
　　　├ 欲左则右之
　　　├ 欲上先下
　　　├ 欲下先上
　　　├ 欲伸则屈之
　　　└ 欲屈则伸之

2．墨与色
浓淡关系

3．笔
轻重关系、粗细关系、

干湿关系　┌ 湿中带枯
　　　　　└ 干中带湿

论文提要 (1981年)

1. 文人画"写意画"的基础是什么？是否必须要"造型"基础

（1）书法是写意画（文人画）的最必需的基础，可以说是基础的基础。

（2）其次是"梅兰竹石""松柏桐柳"。

（3）抓形象，"严格的造型"基础，不等于西画的素描。速写、白描，不需要讲究光线，绝对明暗的素描，而以形取神，神从形来，不能忽视。

（4）姊妹艺术中的气（拳术、舞蹈）、韵（音乐）是非常重要的。

气——打太极拳、气功、书法的运气。

韵——音乐的节奏感、旋律、音色、诗词中的韵律等。

音色——为啥音乐家强调音色？

趣味——味属于舌根，为啥艺术语言称趣味？

听劲——听是耳根，是听觉器官范畴里的听得到"劲"，太极拳推手就强调"听劲"。

香味——比趣味容易理解，鼻与舌相连的。

音调、色调——音乐中当然有调了，为何色彩中也有调子？

2. 国画和京剧、曲艺的密切关系

古典文学，如诗、词、歌、赋，一切文学修养，包含着哲学，哲学可改变人的气质，可以培养较高的素养和人生观。

如八大、虚谷、关良、朱屺瞻、王传淞、俞小霞、姚荫梅，可以比作丑角，而新罗、南田、廉夫可以比作旦角。在花鸟画中，松、柏、树石、苔草可以化作丑角，而花鸟可以比作旦角。

往往老年松石能表达老练生辣笔墨，花鸟的丰润艳丽也变为老旦味道，不能青春再现。

早中年时，花鸟能画得丰美多姿而竹石苔草往往嫩而无劲，美而不拙，不能两全其美。不比演京剧，可以丑旦合演，净旦合演，如《女起解》《霸王别姬》等。曲艺如评弹演出，一人独唱，可以与

夏荷生、杨振雄、严雪亭等独弹独唱的演员相媲美。

艺术到了最后阶段是总的一个"感觉"而已，最高境界是五官齐通，心手相应，不着色相，全凭感觉。

3. 国画的章法（章法力学）

尤其是花鸟画的章法，绝不是一个"天平"，而是一把"秤"。是大胆落墨时，总会闯出毛病来，即发现矛盾，统一矛盾，即吴茀之说的造"险"破"险"。这就是造型艺术上的"章法力学"，也可以说成好似一把中国式的"秤"（疏密关系）。

4. 三通论（即横向论）

作画和其他文艺一样，须要"三通"。

（1）纵通——通上下古今中外的花鸟画。

A. 鉴赏　B. 画史　C. 画论

（2）横通——通姊妹艺术。

A. 书法　B. 音乐　C. 戏曲、舞蹈　D. 拳术（太极拳）

（3）内通是我个人的体会，人到老年，体力日衰，需要锻炼：体气的锻炼、知识的修身。

眼——神

耳——韵

鼻——气

舌——味

身

意

> 觉感

5. 临摹、背临、拟、仿、变、创

从吃第一口母乳起（取法乎上，仅得乎中）。

（1）牛吃干草、湿草，进入第一个胃，即摹、临。

（2）开始反刍，细细咀嚼，口吐白沫，慢慢咽

下，即背临、拟、仿。

（3）继续反刍，加进水分、黄豆等物，如写生、速写、慢写、背写天地万物。

（4）吸收外国绘画，外为中用。

融书法笔墨，以书入画，以画入书，中、外和横向姊妹艺术，一切舞蹈（"公孙大娘舞剑器"）、太极拳等。不用创，自然出新，所谓火到功成，高级牛奶，再变白脱（黄油）、麦乳精等食品。

爨为贵 (1987年)

　　丑古作爨字，宋徽宗时，爨国来朝，使优人效之以为戏，故有此名。丑角系京昆剧后台角色中之一，生、旦、净、丑咸推丑角当首位。苏昆剧团中，推王传淞为首。古代书法，最拟杨铁崖为首，花鸟中，以八大、虚谷为最，皆神品也。

<div style="text-align: right">陆抑非题识　　时丁卯腊月大寒</div>

章法力学 (1988 年)

我曾讲过物理上有"力学",我们中国画的章法里就有力学这个作用。在"章法"这个传统的字眼里,就处处讲究"对称性"。章法和西画讲的"构图",意思要广义得多,章法包括"欲左则右之,欲右则左之","疏可走马,密不通风","留根不见顶,留顶不见根","石畔生花,必空一面","横起直破之,直起横破之",等等。

至于初学先习传统,"攒三聚五点"是一切章法之根本,只能从临摹得来,绝不能先学写生,因学写生如身入社会接触的事物,良莠不齐,好恶不辨,写生前不知取舍,如少年不学无术,不能明辨是非,所谓如入宝山,空手而回。粗知章法,才能懂得取舍。我们学基本技法中首先学到的就是章法,也可以说懂得力学,理解聚散,也就是学到了

如"对称"。对称性这个字眼在国画章法中奇中取对称，险中取胜。我曾说过：国画的对称性比如一把"秤"，并不是一个"天平"。称钩吊的东西，用头纽拉起时，秤砣移得近一点，二纽拉起时，秤砣拉得出，离秤纽远一点。这种平衡比"天平"巧妙得多。（构图）章法的巧妙在画面上起了微妙的美的作用，这里不妨称谓国画的"章法力学"。进一步解说为"出奇取胜""险中求称"。也许可以说是"文艺对称性"。

怎么欣赏花鸟画 (20 世纪 80 年代)

1. 先从造型入手，似与不似，像好还是不一定像好？先求形似，继求神似——变形，似与不似之间。更高、更美、更典型、更概括、更集中、更有代表性。

湖山如画。意在笔先，迁想妙得。

2. 章法——构图、远近、烘托、虚实、聚散、疏密、浓淡、知白守黑，妙在不着笔处等。

干湿——即浓淡。

造险与破险——平淡天真不尚奇峭。横起直破，直起横破。

文章有起、承、转、合，画法亦然。

题款——印章，是章法中一个环节，不可忽视。

章法中有力学，求不平衡中的平衡。

力学中要求秤的形式，不是天平的形式。

画幅有满中求空，稀中有物，空白处不是真空，有代表天，有代表水，意到笔不到处，先求熟能生巧，表现的是高光和远近空气感。

3. 笔墨

墨画比彩画更美，黑分五色。

色彩对比，有强烈对比，红与黑、虎黄与乌墨；有调和，石绿与赭石、粉与红、紫与黄。

用笔要流利、爽朗，切忌呆滞、复笔。用笔有线、点、拖、顿、挫、擢、逆笔与顺笔。

墨有干、湿、泼、积、宿、破、冲水法等。

空、灵、妙、厚、重、狠（凶）、生、辣、泼，无垂不收（含蓄），无往不复。

4. 诗词题跋

古文基础，画中有诗，诗中有画。

两种作用：①补章法中的不足之处；②补意境中的不足之处。

5. 书画同源

书法是画的基础，功力之根。画要写出来的，字要画出来的。

花鸟画欣赏讲座发言提纲 (20世纪80年代)

1. 獭祭而成（獭祭鱼）

獭捕鱼而陈之，如陈物而祭也。李商隐为文，多检阅书册，左右鳞次，号曰獭祭鱼（后人讽刺以抄袭撮合故事而成文者）。

2. 信手拈来，信手信口谓任其自由，不加限制，有放任之意。

3. 工笔意笔，兼工带写，在历代花鸟画中最为明显，而大写意画明代白阳、青藤，在清代八大、石涛、扬州八怪，尤为突出。到近代赵之谦、任伯年、吴昌硕、齐白石、潘天寿、陈师曾、刘海粟、朱屺瞻等尤为大发展。

4. 妄生圭角☖，平均、等分、几何图形，都是章法形象所忌。

浑厚而与物无忤者，曰不露圭角。

5．似与不似，太似近俗，不似则离（极似与极不似），似是而非，是我的说法。

6．造型准确和变形问题

①大写意的基础要不要从工笔、白描入手？

大写意的基础究竟是什么？主要是什么？

②收与放的问题。

先收后放，边收边放，临摹写生，为收放服务。吸收一切姊妹艺术为国画技法加养料。舞蹈、戏曲、音乐、太极拳，等等。诗词、书法尤其对写意画有密切的基础修养功夫。

③取、舍、借、变。

临摹写生都须有这个过程。

7．书法与绘图画的关系

书画同源，书法是国画的基础的基础。

8．能品、神品、逸品

（一）先能后神，神气从形象来。

（二）熟能生巧，逸品从修养、熟练来。

不能光凭多画就能出神品、逸品的。

9．笨老师、笨办法会培养出好徒弟来。不必顾虑学院派教坏学生，举一反三是学生、后起者自己的事。

青出于蓝，而胜于蓝！

10. 老师太高强，先要学他早年的用功作品，切勿学他老年晚年作品。老师名太高，技法太活，学生学了，很难跳出老师的圈子。

画

语

翀师画语 (1937—1974 年，宣大庆整理)

1．画竹也要有透视面，比如，竹节有高透视的画法 ，也有低透视的画法 。前人对此早已有了总结。你们学画时，要留意，要分析，要推敲前人概括了的经验。

2．写竹如下围棋，好的棋手可以把对方的棋子统统吃掉。高明的画竹能手，也能使竹子的叶子笔笔都有法度。

3．画竹要背，犹如读书时背好文章。先背一张，通俗地说也就是先"吃煞"一张，再及其余，这也同打仗一样，伤其十指不如断其一指，这样收效来得大点。古人常是这样的，你不妨也去试试看。

4．学画的方法，我以为：第一，要先吃料，见到好的就钩下来，见到好的就临摹，胃大的就全部吃下，然后，再在边画时边消化、边细嚼，从而

化为自己的东西。第二，胃小的话，也先吃下一部分，到嘴里慢慢地细嚼，嚼烂后再到胃里消化，消化后再细嚼另一部分。如此下去，收效也大。

5. 学画，先要学到一般的规律，也就是先要掌握原则性，之后才会有灵活性。这样才会从无法到有法，从有法再到无法，从无法再进到活法。

6. 开始画画，一定要严谨。画每件东西，都要有结构。没有结构，就要走向"邪、甜、熟、烂"的邪道上去。

7. 学画也如学书。孙过庭《书谱》中有一句话说得很好："初学分布，但求平正；既知平正，务追险绝；既能险绝，复归平正。初谓未及，中则过之，后乃通会，通会之际，人书俱老。"画画的道理也是这样呵！

（1973年9月16日）

8. 画竹要特别注意出梢；画花、画竹均要注意出梢。这是什么道理呢？因为，看画第一眼都注意出梢，作画就更应注意出梢了。打一个比方，看一个人，一般都先看脸部，后看身子，而不会先注意脚，然后才从身子看到脸的。

9. 好的竹在出梢处。

10．一种章法等于一个姿态。舞蹈、打拳的动作与姿态都可以化为章法。这就要平时多加观察。

11．要画好画，一要勤学苦练，二要看得多，三要再加上写生。

<div align="right">（1973年10月23日）</div>

12．学花鸟，先要从双勾入手。开始，一定要严整，要一丝不苟。现在创作的要求更应该如此。

13．我一贯认为：写生要扎实，临摹要扎实，创作要扎实。

不扎扎实实打基础，光放，就等于没有"火药"而"放空炮"。因此，要观察得仔细，画得仔细。粗枝大叶要到后来才行。

14．要多动脑筋，看到一枝竹子（凤尾竹），一片干子，就可联想到构图。

<div align="right">（1973年12月）</div>

15．工笔画得多了，虽有好处，然而也有弊处。这犹如做衣，只会缝，而不会裁；也如造房子要有坚实的地基，这样的房屋，木梁才不至于倒塌。工笔画多了，犹如只会"缝"，只知"架木梁"；而大的"地基"，如章法等就不会了，就缺少了锻炼。

画花鸟最好从兼工带写入手。要画好大写意，画好吴昌硕的画，必须有书法、金石的底子才行。

16. 过去文人画的花鸟画，前面主物，后面总是大块的空白。而现在这样就觉得还不够，应该有中景或远景来点衬。

17. 创新不等于颜色鲜艳，这仅仅是一个方面的侧面。水墨同样可以创新。水墨是中国画特有的特点与技法，应该有所继承。犹如现代京剧利用过去京剧的二黄、导板。

<div align="right">（1974年7月10日）</div>

画语随笔 (20世纪80年代初)

1．花鸟兼笔要求神似，工笔当求气足神全。

2．经营位置章法第一，章法讲究平衡，从不平衡中求平衡，平衡有章法力学，这个力学不是天平，而是秤。

3．书法是艺术基础中的基础。

4．书法是画出来的，绘画是写出来的。

5．书法要注意"方"笔，要有回锋，落笔方，味拙朴，落笔圆，气甜俗。落笔尖，滑而偏。

6．一波三折，从书法中来，有节奏感，节奏感在形式上说来就是韵。大胆落墨，下笔有神，就有气。信手拈来，再加一波三折，就是气韵生动了。

7．国画家首先要长期的道德修养和文学修养，除了买些画册、论画资料外，最好还必须备一本《辞海》或《辞源》，以备随时查考古典文学。古

典文学里非但有历史知识，并且还有哲学思想，哲学含道德修养，处世之道，甚至朴素的辩证法，可以帮助画家提高思想境界，艺术也会相应地提高。

8. 眼高手低，一般人认为是通病，其实是普遍的规律。只有眼先高，然后才能引起手随之而高。初看细观，深入研究，开始体会到作品的妙处，但也不过是个感性认识，要深入细致观察、研究，才能深深赞叹不已。这一个阶段，可以说是理性认识的初步。书画家从欣赏阶段，进入临摹阶段，通过笔墨实践，辛勤劳动，得出效果，开始认识到手的低能，远不如眼的高见。如果从此知难而退，那就永远只能认输，这种人是懒汉。只有反复实践，手脑并用，手紧紧跟着眼，不断上进，承认手是永远跟着眼走的。眼的前进停止了，或满足了已得的成果，那么，手也永远安于低能了。

学画谈屑 (20世纪80年代)

1. 不耻下问。择其善者而从之。壮年学得广泛些。

2. 风格，不是求而得之，是不断学习而形成。不是自封的，是人家看出来的。风格切勿定型得早，大器晚成。要不断吸收古、洋、生活各方面而形成。尤其要苦练基本功，这个功就是书法和梅兰竹石、松柏苔草等。大器晚成是有一定道理的。多变在早岁时不宜，而在老年时宜多变，多变则灵气、生气。

作画的风格不是自封，也不是追求出来的，风格的形成需继承传统，刻苦钻研，学习各种流派，集各派之大成，熔为一炉，到了熟能生巧的火候时，才渐渐形成。而各自的风格是由客观鉴赏者所认识的，也不是个别权威吹捧出来的。各人的风格

形成初期，还没有特殊的眉目，通过不断深入钻研，面目渐渐显著，到了成熟时期，必定有一个飞跃的过程，往往在晚年时出现一个特殊的风格，所谓"大器晚成"，在历来画家中屡见不鲜。"与年俱进""人书俱老"是的确有道理的。所以说学画作书不但在技法上要用功修养，在身心健康上更要勤修苦练。艺术的表现是精神的产物，精神是有物质基础的，这个基础和体力、体格、体魄分不开。有了坚实的体格，才能发挥出旺盛的精神，才能升华为艺术的精品，这是唯物的东西，是有物质基础的。

3. 求风格，欲速则不达。

4. 形神兼备，神从形来，离形求神，神自何得。

5. 流派，要互相尊重，不能相互排斥，不能有门户之见，排斥异己。大海不择细流。

6. 作品不宜以当时风尚或价值来衡量。元盛子昭门庭若市，梅道人吴镇门可罗雀，其妻不堪其苦，道人曰："待五百年后人论定。"

7. 作画不宜见利思迁，学时髦。潘天寿"宠为下""不入时""强其骨"的闲章，实际上都是最好的画语录。

8. 画家因卖画忙而无暇进修（练基本功），随

便应酬，而渐老渐退。王石谷因恽南田去世，乏益友切磋砥砺，画艺日退，金钱害人。

9. 古人临摹写生，要求取舍。黄宾虹说，取舍由人，取舍不由人。余对写生，要求四个阶段。

①取："触日横斜千万朵，赏心只有两三枝。"李晴江对梅花写生有这两句，我们到花丛中写生，如一点没有临摹底子，写生从何入手？哪几枝奇，哪个出梢美，哪几朵花妙，都要先有识别力，有一点欣赏水平，然后才能着手取舍。否则如入宝山空手回，一无所得。

②舍：就是写生时，哪一枝一叶可以舍掉，不像照相无法剪去再拍，然尚有摄影艺术精神的人，可以剪裁拼凑。就是不会造（妙造自然）。

③借：临摹后，学创作构图时，东借一块石，西借一朵花，再借一只鸟，汇会成章，就成章法的开始。所以国画先从临摹入手，而不从写生入手。如不理解章法，一下子到花丛园林中去写生，怎能理解"赏心只有两三枝"呢？

同一幅完整的速写或漫写中，不可能在自然界中即景全盘照搬，搬来就用。不合章法的，就得去找寻出梢出枝妙的，或生得特殊姿态的去摘录下

来，渐渐积累，始能成章成文。这一点上，所以作画与文学是有其共同点的。

④变：要能在写生的时候变形是不适宜的，章法是可以的，也即是造出一花一叶或一枝一干来完善我所需要的最完美的构图。

徐文长有首诗："忽然湖上片云飞，不觉中流雨湿衣。折得荷花浑忘却，空将荷叶盖头归。"在园林花丛中写生，如果胸中没点丘壑，那是要"空将荷叶盖头归"的，如入宝山空手回。

10. 任伯年写生是用观察、默记法的。在上海城隍庙喝早茶。在鸟兽店里呆一二个小时，往往只注意一种动物。回家时把一张白纸钉在墙壁上。吸烟躺着，全神贯注于那张白纸。起来挥笔神速，生动姿态，跃然纸上。每天只画一种动物，不论扇、册、立轴中堂，都画一种动物，如乌骨鸡、白头翁、猴子，等等，而配合的花枝是多样的。这样，便于熟悉各种姿态，这样训练，都是从默记而来。

能默记，要从观察入手，看旧画也要默记。这样，日子长了，功夫深入，作画就有"整体感"而能"一气呵成"。

"大胆落墨，细细收拾"就能有"气韵生动"。

练气——走路、写书法、打太极拳——熟能生巧，得心应手。

韵——要听懂各种音乐的节奏感。

体会到韵有味——韵味

声有色——音色

笔墨趣味——笔情墨趣

太极拳推手——听劲

作画到纯熟时不是看到哪里画到哪里的简单问题，而是，全凭感觉，五官齐通。

从小聋哑的人很难体会到韵是一个什么样的东西。

细心观察，牢牢默记，摹得细致，临中带默。

11. 学花鸟画如何入手问题

①大写意花鸟画是否也一定要用工笔打基础？如何打法？

②为什么有些工笔画家画不出？

③打基础应当学哪种画最适合？

④书画同源，书法是一切国画传统的基础，为什么？

⑤真正的笔墨技法基础从哪里来？

12. 我曾经说过：

画要以写出来的为妙。

字要以画出来的为好。

不论篆、隶、行、草都是如此，这是画家书与书家书的区别之处。

13．取法乎上，仅得乎中。

14．开始不懂得哪些是上品，哪些是中品，哪些是下品，先要自己有抱负，要多看好画，多听听人家的评语，多思考分析人家的评语，绝不能偏听，也要有自己的独特见解，绝不能盲从。但是往往年轻时觉得的好画到中老年觉得这些好画已不足取了，看法不同了，这里边由见地不高，或者随波逐流，赶时髦引起。潘天寿"宠为下"就是认为不必讨好习俗的爱好者，但这仅仅是一个方面，时髦画中也有些是可取的，不能一笔抹煞。我的想法是不论是哪个有名作品，不论他的画我喜爱不喜爱，总有些值得学习的特长，这就是"择其善者而从之"的要旨。要有大海不择细流的抱负，那么，就不应当随便排斥人家，也不能随波逐流，人云亦云。

15．"眼高手低"，这是人人如此。不能说是画家的缺点，实际上是应当眼高，眼先提高，然后手随之提高，手高从各方面提高，笔墨、章法、意

境、色彩都要提高。眼是电波，当然是先行者，眼是一个人的见解，见解不高，怎么能提高从手放出的一切技法呢？有些人往往自卑地认为我是"见解高手低"，只能看，退为评论家，而在刻苦钻研上无法赶上人家了。这种说法是硬把理论与实践两者脱离的想法。真正的评论家是从实践中来的。黄子久、恽南田、黄宾虹都是历代出名的画家，都是从甘苦实践中来，并不是空头评论，哗众取宠的。从要从有高超见识的画师，他会提醒你哪些是好画，哪些学不得，哪些学了要习气横生，而学不到优良传统的。

16. 识别古画是学习传统源流的纵通方法，学习理解其他姊妹艺术是求横通的方法，如音乐、戏曲（中外），是理解其韵律，是用听觉感受的。舞蹈、体操、太极拳，是理解其中美妙姿态的一方面，也是生动的一种方法。"公孙大娘舞剑器"即是这个道理。不懂舞蹈、体操、太极拳等运气的艺术，就不易懂得气韵生动的"气"字。不理解戏曲音乐美妙的旋律，就不懂得什么叫"韵"味。气韵生动这个六法中的根本问题，就是要学习、理解其他一切姊妹艺术，才能够从横通中得到融会贯通。

韵——有"韵味"之称——舌与耳通

音——叫"音色"——眼与耳通

笔墨——叫"笔情墨趣"——意与身通

太极拳推手——用"听劲"来描写劲的感觉——耳与身通

艺术到最高境界是五官贯通，全凭默记、默写，用感觉力量来表现一切。

17. 笔墨、气韵、章法这三点是衡量一张好画的标准。

一眼看到亮晶、明朗、宽广或苍茫、郁勃、雄厚。

二者各有魅力、吸引力、起共鸣。

画人的品德高，在书画上表现出来的意境也会高人一等。

18. 作画有时偶然拾得一幅好画，再去追求类似的一幅好画，终归不如第一幅好。问题在于灵气不能追求而得，真正的艺术，绝不可能复制的，复制出来如果张张都一样好，就不是艺术品了。过去卖画，对方往往喜拣好的复定，其实复定越多，画出来越糟糕。为了艺术创作，不能有框框，把思想束缚了，绝不能画出生气的画来。

19．花鸟画的基础是什么？

▲文人花鸟画的基础是什么？

▲文人画是否可以不着手造型？

▲书法是一切国画的基础，但宋人画往往不署款，或者只署小小的名字在树根、石隙间，也是名画。这个说法还不全面，怎么理解？

▲花鸟画初学应当从什么路子着手？从兼工带写入手，之后好两头走免得工笔束缚，跳不出，放不宽，是否可以这样教下一代？

▲放笔、阔笔写意画是否可以说像做面包、酱油、油条、饼干那样用发酵方法，什么时候用发酵方法较妥当？

▲书法是要画出来的为好，画画是写出来的为妙，这是我的想法，是否妥当？

▲默写、默记是国画的特点，因默写、默记无论在临摹还是写生上都已经有"我"字摆进去，已经经过消化了的东西，是可以形成风格的手段。但是獭祭而成，信手拈来，都能成为好文章。

20．纵通——横通

唐宋元明清历代古画

工　黄荃——

写　徐熙——崇嗣——

兼工带写——元

横通——书法篆刻、音乐、舞蹈、戏曲、太极拳、体育。

中国画与京戏、昆剧最接近——不讲究背景——音乐简单——脸谱简练空出——重在表达"以意为之"。

有些戏是生与旦相互依存。

大面、老生与花旦、青衣。

霸王别姬：大面，霸王——刀马旦，虞姬。

女起解：花脸，崇公道——青衣，苏三。

花与丑石——石要苍老——花要美丽。

老年石法老了——花不秀丽了，是矛盾。

中年石法不够苍——花色鲜妍，是矛盾。

青春再现，是偶然拾得。

最难得的是好的丑角——这个角色是有深厚修养的。古今中外都能贯通，气势磅礴，笔墨遒劲，大刀阔斧，声若洪钟。人物中，关良先生；山水、花鸟中，朱屺瞻、王个簃。

近代花鸟——虚谷，山水是黄宾虹，我唱青衣的，老了也只能当一老旦。

昆剧中——王传淞一人而已。

评弹中——俞小霞——姚荫梅。

21．为什么对古代的八大、石涛、青藤、白阳、扬州八怪、昌硕，连现代的黄宾虹、齐白石、潘天寿，有些人不理解他们美、美在何处。

这个我认为，你自己的半导体收音机电子管太少，收不到，起不了共鸣。这是应当从小学里就要培养国画欣赏的知识，提倡美学，这也是文明礼貌、修养身心的一种方法。现在交大已开设了美术系，是补科学的辅助剂。

22．总之学了五十余年，还只得摸着了初步的正确的道路，见到了一些亮光，作画绝不能迁就买画者，"宠为下""强其骨"。今后当借到了有生之年努力学习，尤其是书法、诗文、画论等各个方面。上海众流汇合，见多识广，绝不能以小小西湖来比拟，蛰居一角，鄙啬多年，重见文艺复兴的盛世，真正百花齐放的日子到来！庆幸之至。

23．画家要求进步，除了在生活中观察默记外，还要天天习字，临帖、读帖、背帖。练字先求结构美，再求用笔美，临帖、摹帖、背帖，绝不能抄帖。临摹要动脑筋，默记默书更要思考，更费脑

筋，要把古碑帖中的美反复练熟，熟能生巧，化为自己的东西，方能得心应手。作画也如此，要画得准（解剖、结构），画得熟（气韵生动），画得爽朗（笔墨生辣）。切忌滞腻，腻则浊、浊则俗。

24. 学敌、诤友、良师、益友

学术上的主张不同，极意攻辩，感情上依然素好。学敌同时可以是诤友。学敌不是私敌，更不是政敌。学术上的敌，感情上仍可以不失为友，在治学方法上以至某些学术方面，又可以相得益彰。这就要求学术界有容人之雅量，又要有识人之慧眼。朱熹膺服陆九渊说明他兼具雅量和慧眼。

学敌作诤友，作益友，作良师是要有宏大气度的，绝不是文人相轻的。

片纸感言 (20世纪80年代)

1. 行万里路，读万卷书。

2. 郭熙——意存笔先，画尽意在，所以全神也。

3. 尔雅：画，形也。广雅：画，类也。（典型塑造）

4. 时间艺术（诗），空间艺术（画）。长卷的形式是时空结合的形式。

5. 三结合：一、读书（学习）；二、写生（体验生活）；三、创作。

6. 甜≠俗 咸≠雅

7. 意在笔先——以意为之，似是而非，在意上多用功力。

8. 风格上要"求同存异"。

大痴说：邪、甜、俗、软。

我认为甜俗二字，不宜混为一谈，论画者往往

以此二字评画的好坏。甜本身不能理解为俗，在画中往往认为艳色鲜丽就是俗，殊不知落墨便俗，色彩用得恰当，对比强，或色彩调和，也可以雅。为什么大人嫌过甜而喜咸，是生理上的关系，孩子喜甜，成人喜咸，渐渐喜辣、苦、酸、涩的味道。浙人喜咸，吴人爱甜。南田甜而不俗，潘天寿咸而鲜。画能生、辣、爽、松、简、宽都是可取，而腻、繁、飘、浮皆为欣赏者所厌恶。

画语录 (20世纪90年代)

余曾说过，画要像书法写出来的为好，意思是描出来腻而不爽。书法要画出来的为妙。

吃透二字，我曾说过：与其伤其十指，不好断其一指，方能讲得上吃透。

吸收传统固然要用功夫，要过得硬，如杂技团的各项咬花、转盘、走绳索等苦功夫，千万勿学魔术师的只能一面，不能围观或赤膊打拳，至用巧妙的光学、化学，卖野人头一拆就穿。真学问要久炼成钢，百炼钢成绕指柔，最难的是用气，一气呵成，气韵生动，浑然一气。

打太极拳是气功，静坐是气功，连磨墨也是气功，讲话用丹田气，也是气功。

吸收传统要经过作者的反刍，从第一个胃储藏的东西重复反送到口腔内，通过反复咀嚼，伴以唾液腺

作用，消化吸收送入第二个胃，变成化合物了。

我觉得善反刍者，都是牛羊等类的吃草动物。青草、干草经过咀嚼，都变成牛奶、羊奶、马奶等营养品。豆制品当然会变成高级营养。现代大腹便便者，认为不费力地吃高蛋白、高脂肪的动物营养，殊不知到老年无法排泄，积聚血管壁中，很容易形成血管硬化，甚至心肌梗死，无法抢救而结束生命。

章建明先生谓我的线条有"藤藤韧"。这个深一层的练气方法是碰到一切难忍的事，坚持用解结方法。忍至又忍。凡忍无可忍时，再行一切法无我得成于忍的妙法，坚持耐力。三次无影灯下，尚能过去，何况其他乎。"韧吊吊"倒不了，这句杭州话语，争多活几年，还能多学一些本领，多受些教育。

弟子不必不如师，师不必贤于弟子。大哉《师说》之伟大立意。

非翁画语录 (1992 年)

中国画的基本功是书法。这句话到目前阶段谁都不会否认了。潘天寿先生谆谆教导说："每日早自修时间，千万别忘记，必须认真练习书法一小时，宁可三日不作画，不可一日不练字。"诚哉斯言。我就在六十岁后认真临摹或背临各种行草字帖，经过几年后，才促进了我晚年艺术成就，以书入画，遒劲生动，以画入书，姿态无穷。

美术脱离不了造型，造型从写生中得来，尤其是从细致观察事物中得来。我们的祖先最早创造了方块字。我国方块字首先以象形文字为主。象形文字是汉族最具特色的传统文化，好几次被异族统治而只有文字未被化去，相反地化了人家。

讲到造型首先观察写生。写生接触静物和动植物。到植物园里或风景山水中去，哪些值得写生，

哪些不值得写生。黄宾虹先生曾说："取舍由人，取舍不由人。"又说："画必似之山必怪，画太懂山亦怪，当以不似之似为最佳。"他是山水画家，我们画花鸟的应当怎么办，怎么把它提高到理论上，怎么讲。我们青年讲师要坚持讲：中国传统方法应当"先临摹后写生"，临摹就是把前辈传统方法先接受下来，先学各种点法：梅花点、攒三聚五点、介字点、个字点、聚散点。统统熟练默记，免得在自然界中迷失方向，莫把茫茫自然连章法都弊忌的东西统统画下，如等边并行、井字形、鱼骨形，等等。

画论、画理、画法，是用文字总结出来的宝贵经验，不是凭空想象出来的，是历代画家通过实践，反复研究，千锤百炼，不断否定已得成果而摸索出来的一套方法，积累了许多优秀人才，才得到的灿烂文物。决不会另起炉灶，丢掉传统的。西画在十九世纪之前，只凭精密造型，惟妙惟肖。彩色照相一旦出世，除少数印象派以外，已吓得一般画家好像末日的到来。而国画家自唐宋以还，屡经变化，从宋代就有：徐熙野逸；山水画元四家用疏宕潇洒之笔，否定了两宋精到刻画之法；清初四高

僧、扬州八怪豪放之笔，已被一般士大夫所接受，而四王一系的宫廷画家及殿试策科举书法已被看作如裹足女人。

原来中国画的最高境界是着眼于笔墨，以笔墨为基础，综合文艺的结晶，是由历史、哲学、宗教、诸子百家，基础扩大到各种姊妹艺术，拳击、气功、太极拳等丰富多彩的艺术精华。

孔夫子教导："学而不思则罔，思而不学则殆。"韩昌黎曰："业精于勤，荒于嬉。"至哉名言。只有勤修苦练，一丝不苟，獭祭而成，才能熟能生巧，最后达到信手拈来、妙造自然的境界，从必然王国到自由王国的飞跃发展过程。作画应取、舍、借、变，变即是艺术自我创造。古人论画中说妙造自然。善变者老而弥笃，不只在技巧上变，功力上也要变。受书法影响及瓯香馆论画："画须熟外熟，字须熟外生。"即熟能生巧，熟外生即生而求拙。《书谱》上说："智巧兼优，心手双畅。"勤学苦练，真诚多思，在微观基础上还要着眼于宏观遥控的整体观念。庶几一气呵成，浑厚华滋，锲而不舍，持之以恒，百折不挠，火到功成，愿有志者共勉之。

此前半段甦叟根据《西泠艺报》修改而成。再写后半篇。

（1988年5月20日《西泠艺报》曾刊载陆抑非的《非翁画语录》，此篇《非翁画语录》写于1992年，即按《西泠艺报》上的《非翁画语录》修改而成）

记非翁画语数则 (1997年，冯运榆整理)

1. 我问非翁："花鸟画如何学法？"他答道："一练字，二临摹，三写生，四由简入繁返回简地画自己构思。"

2. "切记，笔为骨，墨为体，骨体两全是中国画的根本。"

3. "中锋为主，侧锋为辅，运笔要善于轻重缓急之变，更要有性情神情之变。"

4. "意笔核心是要处处见笔，见了笔就见了人和见了神。穿插贵在交相掩映。"

5. "疏密重在善于结团和结块，并且团块变化要有致。"

6. "牡丹之法，能者会重叠，起手必需大笔放写，要有飞蛾扑火之勇，其中飞白和笔迹，正是花之神足气活的所在。"

7. "白石翁是以大巧若拙和返璞归真而高人一筹，潘天寿是个发明家，如苔点淡中再点浓墨，细草圆弧造型，大石方构等形式造就了特别的风格。"

8. "论意趣齐高过潘，论才气潘大于齐。"

9. "花鸟画中称吴派、海派和浙派，实际上现代是海浙两派；有派必有争，这好比春秋吴越对峙一样，我是吴民来到越地，偏护哪一派为好，门户之见，古而有之，为避嫌，我说话较注意。"

10. "就算上海甜，浙江咸，甜咸自取，也可以相间，都是咸是不行的。不管是什么味，艺术上高深才立得牢。"

11. "吴昌硕是吴中越民，在上海也吸收了海派优点，有些画古艳兼之也很好。我是越中吴民，浙派好的东西也可吸收，道理是一样的。"

12. "上海开明些。现在社会背景变了，评弹是小雅，好的；民族乐队是大雅，也好的；而交响乐队是外来的，也可吸收。你的创作就是交响乐队，可以试试，解放初我就画过《春到农村》，花鸟与风景结合，选去苏联展出而广获好评。"

13. "入古自然要深，发展思路要广，我们不能用自己标准绳子悬梁捆扎自己，这样就像古语所

说'胶柱鼓瑟'一样，单调死了。"

14. "我临过大量名家的画，水平还靠硬，大家承认了。来浙江总仿佛有场围棋在走，有些被围的感觉，突围了就算是赢。所以我这吴民在走突围的棋，多方吸收试试看，求变是唯一出路。居高声自远，水平到了，吴民越民都点头，这就是众望所归了。"

15. "画业也有棋法。输赢最后看，你同花鸟班学生不一样，画过人物，构图造型能力强，有勇也有谋，一定要把传统根底补上去，酸甜苦辣味顺自己性子去选，网要撒得大一些。"

非翁语录五十条 (1998年，徐家昌整理)

1. 不耻下问，择其善者而从之。不耻才能广，才能大，壮年学得广泛些。苏州叶天赐是清代名医，他年轻时给一个病人看病，没有看好，后来经别人看好，他把招牌除下，登门请教，拜那位名不见经传的医生为师。画画也要不耻下问，开始要广博，大海不择细流。

2. 我们学画十年一个单元，学校五年只是半个单元，现在年轻人学了两年就想办画展，卖钞票，心太急了。

3. 画画要看书，通古文，自己的文字不通，要通一国外文，是官僚主义一刀切。

4. 一个人画一辈子画好比造一座塔，壮年学得广泛些，是要先打下厚实的基础，为了造塔，有些人就是塔造得早了一点。

5．杨万里诗："味苦谁能爱，含香只自珍。常将潭底水，普告世间人。"比陶渊明"采菊东篱下"要深刻得多。

6．梅兰竹菊、松石苔草，最要紧，石最难画，可以自己造出来。所以我主张先师古人，后师造化。是否可以边师造化边师古人，我不主张，这是受外国人的影响。攒三聚五就是章法，竹叶也是攒三聚五，临竹子就是临章法，这基础不打好，就跑到万绿丛中去，没有临摹底子，写生从何入手？

7．黄宾虹说："取舍由人，取舍不由人。"我加了"作画要取、舍、借、变"，就是要造出来，就是从写生到创作。李晴江"触目横斜千万朵，赏心只有两三枝"，就是"取"。写生就要抓"出梢"，出梢自有其美的地方。

8．年轻人想速成，作画没有速成，唱戏、作诗也一样，都要千锤百炼。

9．"形神兼备"，神是从形来的，脱离了形，神是空的。

10．风格流派不是自己有意识造出来的，而是大家公认的，这跟一个人的走路姿态一样，自然形成，互相排斥，门户之见，没有意思。

11．风格是熟能生巧，慢慢形成的，风格中容易出现习气，风格越突出，习气越重。

12．画画是一片生机，从白纸到画成，画者自己是第一个鉴赏家，大家肯定就成功了。画画一人一个风格，画一百张梅花有一百个风格，大家都是第一。

13．上海城隍庙有个安徽人，叫汪重山，画山水不太好，我十八岁吐血住常熟三峰寺，他来看我，第一次认识，我在上海也去看过他，汪说，我们画家不比下棋，琴棋书画，我们画家是最高尚的，不用拼个你死我活，要用心机，要用手段，画画不要，要人家来批评。

14．画花鸟画，空枝上常常躲一只鸟，李西山先生说："鸟栖花丛，必在空枝。"因为头旁边有东西看起来不舒服，拍照也一样。

15．"石畔生花，必空一面"，这些都是出梢美。

16．作画最忌邪、甜、俗、赖。甜俗，甜可以不俗，如冰糖莲子，有些人的画落笔便俗。

17．邪甜俗赖的"赖"字，到底怎么样解释？我想应该是指抄袭，不动脑子。不动脑子，没有创

造，就是"懒"。

18．过去我画牡丹、荷花，总是想颜色画全，我以为吴昌硕画花是"阳春面"，又没有鸟，单调，没味道，这是光从颜色、题材内容去考虑，没有从整体，从笔墨气韵去看。现在我知道画画要成片，一个调子，一股气，看上去要"浑成"。

19．画画要做到"简"，真不容易，既要顾到章法，又要顾到大局，与作诗一样，虚字眼尽量拿掉。黄宾虹不简，潘天寿简，要简无可简才称好，要书法功夫。

20．甜与咸，喜甜的吃不进咸，咸可略加些糖，"甘"不等于甜，甜易变俗。

21．"苦"并非不好，莴笋淡，但有香味，就是"甘"，面粉也有"甘"味。

22．潘老的画是"咸"，但咸中有鲜，像醉方乳腐，像苏州人讲虾子鲞，绍兴大班也像醉方乳腐，而不要放味精，不一定要像味精那样的鲜味，要自来鲜。

23．写字题款一定要用浓墨，现在有人喜用淡墨。

24．油画人物惟妙惟肖，彩照一出，一起倒

光，主要是不像中国画讲笔墨，我们中国画从书法入手，永远不会完结，不会到顶，中国画与哲学可以挂起钩来。

25．表现夜景，电影如实，很暗，中国只要一支蜡烛，台上很亮，大家看得清，是舞台上的功夫，这些传统功夫，现在练的人少，不肯吃苦。

26．画画好比演员演戏，所不同的是生旦净末丑要一人来担当，既是导演，又是演员。

27．"牡丹墨石"好比京剧《贵妃醉酒》，墨石如楚霸王，牡丹就是虞姬，霸王要画出其威严、气度，虞姬要画出其娇艳妩媚，许多人能画花的妩媚，却画不好石头的"丑"，等到石头画得老辣苍茫之时，花又往往失其妩媚，要花石皆精，谈何容易。

28．中国花鸟画的"工"与"意"是相通的，不能截然分开，可从兼工带写入手，上追宋元，下学明清，收而能"工"，放而能"写"。

29．吸收传统要"取法乎上"，同样是传统，也有高低之分，哪些是高的，哪些是可以取法的，一定要弄清楚，不能人云亦云，陷入盲目性，第一口奶水一定要吃好。

30．作画好比烧菜，生活素材好比原料，要我们自己配菜，画画要有鲜头，就好比菜中要放味精。

31．有些年轻人，写了两年画，就想办画展，卖钞票。学画先不要画得太写意，要经过几收几放，画面才经得起推敲。画画没有速成，一定要千锤百炼，才能水到渠成。

32．书是画出来的好，画却是写出来的妙，以书入画遒劲生动，以画入书姿态无穷。

33．风格是在创作实践中逐步形成的，是一个画家气质、品格、学养、阅历、技法等方面的总的体现，画好学，风格不好学，风格学像了，往往是习气。要想学风格，只有读书写字，舍此无他。

34．潘老画的是咸，但咸中有鲜，像醉方乳腐，这鲜味不是加味精，是从本身发酵中得来的。恽南田的画是甜，但甜而不腻，如冰糖莲子。苦与辣也有味道，也有人喜爱，就是淡，也不能淡而无味，要淡中有味，方为上品。

35．作画讲"得势"，其实就是整体观念，看上去是一个调子，一股气，要"浑成"，而不必求全。

36．自然界中，往往这株花美，而叶不够理

想，照样画来，就美中不足。这就要"借"，"借"就是章法的开始，东借一块石，西借一朵花，再借一只鸟，就成了一幅完整的构图。"变"即是在取、舍、借的基础上，由写生而积累，进行造型、色彩、章法等方面的加工，使画面更加完美，更加典型，乃至具有独特的风格面貌。

37．以形取神，神从形来，离形求神，神自何得？

38．何为气韵生动？大胆落墨、细心收拾即是。

39．作画切忌见利思迁，赶时髦。故潘天寿有闲章曰："宠为下。"曰："不入时。"勿为眼前之利而放弃自己对艺术的追求，元代吴镇与盛懋就是例子。作画的人起码要能耐得住寂寞。

40．画国画讲究观察，尤其是默记。古人描绘山川、草本、禽鸟虫鱼，大都从默记中来。看古画也要默记，临摹更是培养自己的默记能力，所谓"细心观察，牢牢默记，摹得细致，临中带默"，日子久了，渐渐吸收成为自己的东西。

41．我们优秀的绘画艺术，有些人看不懂，不理解美在何处。这就好像这些人的半导体收音机电子管太少，接收不到，起不了共鸣，所以应该从小

学就要培养国画欣赏的知识。

42．"眼高手低"不能说是画家的缺点，而是应该如此。只有眼先提高，手才能随之提高，手要从各方面提高：笔墨、章法、色彩、意境都要提高。眼是电波，当然是先行者，眼代表一个人的见解，见解不高，怎么能提高从手放出来的一切技法呢？

43．古人说"学年俱进""人书俱老"是确有道理的。想求风格，往往欲速则不达，所谓大器晚成，在历来画家中屡见不鲜。

44．画中国画一定要纵通横通。纵通是一代一代下来，一条是文人画，一条是工笔画，一条是兼工带写，都要仔细研究其来龙去脉，这是纵通，要弄通。第二步是横通，音乐、舞蹈、戏曲、太极拳、书法、篆刻……都要接触，听听贝多芬也有好处，马蒂斯、梵高都可以研究，但有一点，不能把自己的东西迁就人家，横通的目的仍然是发扬光大我们民族的文化。现在好像样样都是外国的好，虚无主义。

45．我们评画常讲"韵味"，韵与味为什么相连？是舌头与耳朵通。"音色"是眼睛与耳朵通。"笔情墨趣"，笔无情而人有情，是意与身通。

46．太极拳中有一种叫"听劲"，劲怎么听？其实是感觉，四两拨千斤，耳朵灵敏到了极点，沈尹默、余任天晚年书画都是靠感觉，所以最高境界是五官相通。

47．默写默记是中国画的最大特点，有了默写默记，才能有变化，有时将错就错，不是五线谱放在面前，要消化，没有反刍就达不到熟练。

48．自古以来，画都要仔细去看，研究来龙去脉，进了博物馆出不来，"侯门一入深如海"。

49．中国画从书法入手，表现对象讲不似之似，彩照无法达到。中国画与哲学可说是一脉相通。

50．美术脱离不了造型，造型要从写生中得来。造型，造型，是要靠自己去造的。

（以上是陆抑非先生有关书画的讲话，我有当时记录的，有事后追记的，因此基本上可以反映陆先生的观点，倘有出入，由我负责，并当以另外正确的记录为准。可适应参考选用。——徐家昌注）

论画随笔 （赏竹整理）

1. 要静下心来，锲而不舍，耐得住寂寞，长期用功，笔下自有可观。

2. 作画什么最难？我认为构图最难。因为构图是造型、笔墨、修养、情趣、天分的综合与灵活的运用。好比打仗时的用兵，必须大胆而又慎重。作品不可雷同，要随机应变，常画而又能常新。有的画家笔墨很好，构图却不能出彩。

3. 为人处世，总是虚心为好，修养高才是真正的高，自己水平如何，社会上人家自然会评说的。

4. 作画不可用蛮力重揿，否则把笔头揿坏了，笔杆基部也会开裂，而且笔触粗散而不含蓄，线条无弹性、死板不松灵。要拎得住笔，笔头应时时旋转，点擦自如，要利用破笔头飞白来见笔。这主要还要看下功夫的多少。画多了、熟了，就能生巧，

随便画去，味道也会很好。

5. 画叶筋要做到手不抖。以手使笔，不浮滑，要稳，一笔下去，线条有劲而老辣。这主要应在书法方面下功夫。

6. 画枝条要断而似连，气要接得住。画树干、石头要用上书法功夫。吴昌硕以书法而成画家，因为首先要学书法，所以他成名较晚。有的画家以草书，也有用隶书或篆书入画的。有的画家以诗入画，就清雅。有的画家纯以作画为主，例如我，但也要学书法，也要学诗文。

7. 探索新颖的画法很难，风格要一辈子练就。我的用色来自工笔设色的基础，也得到水彩画、水粉画的养料。这是只学写意画的人所不明白的。

8. 我也曾经画不好过，懊恼得把纸都撕破了。到现在才使笔、水、纸、色听我话了。作画难，有深厚修养和功力更难，只有达到炉火纯青，难的东西才能成为不难。

9. 高手往往能挽救危局，转败为胜，善于把已画坏的部分救回来，而初学者本来几笔画得还不错，但一旦某一笔画坏了，就束手无策，救不回来了，原因是缺乏丰富的实践经验。

10. 形成风格不容易，风格是在长期的努力中自然形成的，由别人看出来的，而不是靠"做"出来的。有的青年靠"做"，想成风格，这不可能。如果有所谓风格的话，也是浅薄的、不耐看的，最后是立不住脚的。要有深厚的功力，风格才立得住。

11. 基本功重要，而作中国画关键在于书法，书法根底十分重要。你要在书法上多下功夫，要学某一家，学得很像，而且离帖仍能默出某家帖上的字来，这样的功夫才好。书法好，线条才老辣。

12. 人物、山水、西画技法都可适当吸收，为创造意境、建立个人风格、提高笔墨层次服务，但必须有度、恰当、自然，切不可将国画搞成西画味道。

13. 作画下笔，应以中锋为主，也可笔笔是侧锋，但提笔时必须中锋拎起，这样才有大块墨笔触、小块墨笔触，拎起后同时也是将水分吸起，不会漫漶。若收笔时仍是侧锋，则易刻露，水也会在纸上形成水窝，不好！那种相信"必须中锋用笔"的说法是要上当的，是画不好画的。应侧笔，侧而含有中锋，收笔时是中锋，画才含蓄。

14. 学画的人，往往是眼高手低的。"取法乎

上"，首先要眼界高，要看名人作品的实质，看他画内的真功夫，不可被名气所迷惑。眼界高了，才会有分辨好差的能力，向真正好的、高的东西学习，然后经过长期的孜孜不倦的研究、练习，手底的功力也会慢慢高上去的。

15. 书法功夫深厚，能使画的线条耐看，有虚实、起收，富有变化。画家的字往往变化多，讲斜正、虚实、聚散、松紧、收放，富有音乐的节奏。当然参差变化不能有意地做作，而是自然流露、自然形成的，写出来的。

16. 学草书有两大好处，一是能将腕臂灵活使转，二是有虚实变化。画藤应以实为主，少量虚，即应出现少量空隙、枯笔等。实处太多则板滞，无动势，虚处太多则散，碎了。乐三先生画藤，有的虽断了，但又以笔接之，使其笔断气不断。

17. 古人的草书理论也很好，例如孙过庭的文，怀素自叙中的诗文。虽是讲草书，但对绘画的用线、作点，原理都是相通的，宜细细品味。

18. 恽南田画跋中曾提到造化之理，至静至深，岂潦草点墨可竟。宋人谓"能到古人不用心处"，又曰"写意画"，两语最微而最易误人。不

知如何用心，方到古人不用心处？又不知如何用意，乃为写意？悟得此意，庶几可以自鉴。赏竹贤弟，求进心逼，以悟字勉之，甦叟。

19. 写生有三大好处：研究结构、收集素材、捕捉情趣。

20. 只有常观察、分析、研究，尤其是大量的速写、默记，笔下的形象才会鲜活。我只要闭上眼睛一想，逼真的各种花卉、飞鸟就会出现在眼前，下笔后的形象当然就真切了。你应笔不离纸地作速写、默写，画得多了，宣纸上的花鸟才耐看。

21. 笔力是指控制毛笔，配合正确的运腕、指、臂，甚至肩、腰部，要将内力从全身通过丹田之气运到手腕、手指，似乎有一股韧而充盈的气势在导引着，将意念、精神、力度贯注到笔身、笔尖，使线条有力度、韧性而又含蓄。同时，放中有收，不使气泄，这需要从长年练习书法中获得，非有坚强的毅力不可。

画语散记 (学生整理)

1. 章法关键处，全在出梢，写生就是要抓住出梢，飘飘然，风动枝梢，自有其潇洒生动，美的妙境。"鸟栖花丛，必在空枝""石畔生花，必空一面"，出梢美，章法活，此之谓焉。

2. 写意画要简到不可再简，方称高手，与作诗一样，要几经推敲，将多余的虚字眼去掉。潘老的画即是范例，最简的笔墨就是千锤百炼的书法艺术功夫。

3. 京剧《三岔口》在舞台上，一只台子，一支蜡烛台，象征黑夜，就表示黑夜。演员的摸黑打店动作，跌打格斗表演得淋漓尽致，令人赞叹。中国画从书法入手，与京剧相通，同样有自己的民族特色，写意的表现手法，却让你看到笔墨的真功夫。这个传统真功夫是永无止境的，是永恒的，不会

到顶的，不比西画，最主要的因素是国画包含着文、史、哲、书法、金石、篆刻，甚至宗教等各种高深学问。对我们民族的艺术持悲观态度者是没有根据的。

4．中国画从白纸一张到画成一幅画，画家本人是第一个鉴赏者，经大家肯定，就成功了。究竟唐伯虎还是文徵明谁是第一，我说一百个画家个个可以说第一。一百个人画，可以有一百个风格，一百个第一。不比下棋，要拼出个你死我活，棋高一着，缚手缚脚，所以画画的人更应有君子之风，切忌门户之见，文人相轻。一百个画家，可画各个不同的一百张，各个不同的梅花、兰竹或荷花。——所谓一片生机，皆宜图画，生生不息，是画家的特点，所以说书画家长寿者多，良非虚语。

5．作画讲"得势"（得趣），其实就是要求整体感、有气势，看上去有一股气，统一成一个调子，要"浑成"而不必求全。画牡丹非要五色俱全，花画好一定要凑以虫鸟，易落小家气。吴昌硕只画花卉，不加鸟兽、虫鱼，人称"阳春面"。我到七八十岁时，才认识到是欣赏不够，直到承认书法笔墨之后，才认识到浑厚华滋，大气浑成，不必

有丝毫华丽装饰。

6．作画切忌见利思迁，赶时髦。潘天寿有闲章曰"宠为下"，曰"不入时"，就是认为不必迎合某些习俗者的口味，勿以眼前之利而放弃自己对艺术的追求。元盛子昭门庭若市，梅道人吴镇门可罗雀，其妻不堪其苦，道人曰"待五百年后人论定"。画画的人应而得起寂寞。

7．默写、默记是国画的特点，是我们优秀的传统，"细心观察，牢牢默记，摹得细致，临中带默"是学习的好方法，因为默写默记无论在写生或临摹之时，都已经有"我"字摆进去，已经经过消化，因此，默写默记也是可以形成自己风格的手段。

8．初学花鸟画宜从兼工带写入手，之后可以分两头走，这样不致于先学工笔而跳不出、放不宽，也可避免一上手画大写而收不住、画不深。

9．"画理""画法"，不是空想出来，乃由古代画家反复实践，不断总结出来。不画花鸟，安知花鸟的画法。只读画理、画法，不去实践，也无从检验其所论之高低与可否。

10．作画当以客观事物为据，然后剪裁、加工，以至对疏密关系，黑白对比，浓淡调配，前后

穿插，等等，妥帖处理。要力求挥毫自由，方能达到妙造自然的境地。

11．"业精于勤"，千古名言也。吾人学画，只要勤修苦练，从"一丝不苟""獭祭而成"，便能一步步达到随心所欲，使"信手拈来"，即成妙品。未有不学而能速成者。读画史中所载画家，其所成就，都是靠一个"勤"字。

12．作画应"取、舍、借、变"。变即变化，亦即艺术创造。画家能臻于化境，便是善变者。老而弥笃，不只在技巧上有功力，当于功力中见其是否能巧变，能巧变，便是上乘。有志学画者，应在打基础时不忘变，即不忘开拓也。艺术贵于创造，我当与年青学者共勉之。

13．写意之作往往出笔简略，但不可草率，更不可无法。故余曰："写意应从严谨来。"初学画者，应注意及此。

14．作画有"三通"。一与传统通，即尊重历史的发展；二与姐妹艺术通，即作横向联系；三是心与天地万物通，亦即与社会、自然通。"三通"缺一不可，后有机会，余当详述之，今则不一一也。

题画数则

1．线描用笔当如春蚕吐丝，抑扬顿挫，俯昂绵绵，随浓随淡，一气呵成，自然春意盎然、天趣横生矣。

2．画树要笔笔转折，不宜信笔乱涂，率真无味。

3．笔要巧拙互用，粗细互用，提得起，放得下，浓淡干湿，一气呵成，方得妙境。

4．有笔有墨谓之画，有韵有趣谓之笔墨，潇洒风流谓之韵，尽变穷奇谓之趣，此恽东园论画中精髓焉。

5．画小鸡用笔要重按轻提，要知笔根能转，见飞白乃妙。八十翁抑非悟得此理，以示赏竹。

图书在版编目（CIP）数据

非翁画语录 / 陆抑非著. -- 杭州：浙江人民美术
出版社，2021.7
（湖山艺丛）
ISBN 978-7-5340-8835-3

Ⅰ. ①非… Ⅱ. ①陆… Ⅲ. ①花鸟画－国画技法
Ⅳ. ①J212.27

中国版本图书馆CIP数据核字(2021)第096756号

责任编辑：郭哲渊　徐寒冰
特约编辑：赏　竹
责任校对：张利伟
责任印制：陈柏荣

湖山艺丛

非翁画语录

陆抑非　著

出版发行：浙江人民美术出版社
　　　　　（杭州市体育场路347号）
经　　销：全国各地新华书店
制　　版：杭州真凯文化艺术有限公司
印　　刷：杭州佳园彩色印刷有限公司
版　　次：2021年7月第1版
印　　次：2021年7月第1次印刷
开　　本：787mm×1092mm　1/32
印　　张：3
字　　数：60千字
书　　号：ISBN 978-7-5340-8835-3
定　　价：18.00元

如发现印装质量问题，影响阅读，请与出版社营销部联系调换。